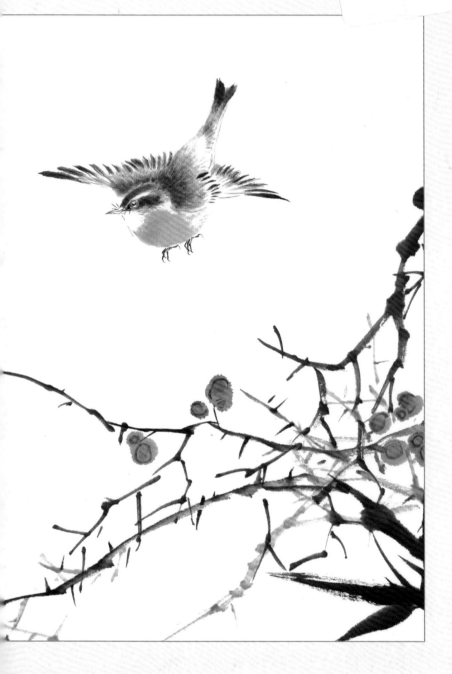

小写意技法教程

灵趣花鸟

王 润 ◎ 编绘

中原出版传媒集团
中原传媒股份公司
河南美术出版社
· 郑州 ·

第一章 **国画知识** 1

常用工具 2

鸟类的画法 3

第二章 **范例解析** 7

范例一（葡萄山雀） 8

范例二（喜事图） 11

范例三（春风新燕）▷ 14

范例四（荷塘清趣）▷ 17

范例五（银花飞雪啭黄鹂）▷ 20

范例六（白头双栖）▷ 23

范例七（桂花双寿）▷ 26

范例八（秋从枝上来） 29

范例九（紫藤麻雀）▷ 32

范例十（莫道碧桃花独艳） 35

范例十一（野菊亭亭争秀） 38

第三章 **作品欣赏** 41

作品一 42

作品二 43

作品三 44

作品四 45

作品五 46

目 录

CONTENTS

第一章

国画知识

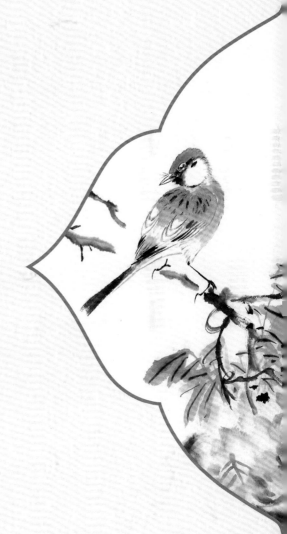

❁ 常用工具

笔

羊毫笔：笔尖用山羊毛制成，笔性较软，吸水性强，画出的线条饱满温润。

狼毫笔：笔尖用黄鼠狼毛制成，笔性刚硬、劲健，画出的线条有力度且富有弹性。

其他兽毫笔：笔尖有山兔毛、石獾针毛、猪鬃、鼠须等材质，常用笔有小红毛毛笔、勾线笔、叶筋笔、书画笔、兰竹笔等。

兼毫笔：笔尖用刚柔相济的毛毫制成，如"七紫三羊"，全笔锋中山兔毛占70%，山羊毛占30%，还有"白云""五紫五羊"等。笔锋软硬适度，属中性。选购时需注意"尖圆健齐"。尖，笔锋聚合时，能收尖；圆，笔肚周围饱满圆润，呈圆锥状；健，笔锋下压抬起时能迅速收拢，富有弹性；齐，将笔头蘸水后捏扁，笔端整齐。

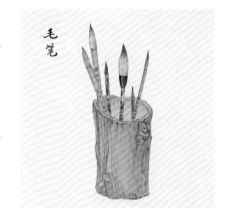

墨

墨通常以墨锭和墨汁两种形式呈现。

墨锭：因制墨材料不同，墨锭可分为油烟墨和松烟墨等种类。油烟墨是用桐油烧出的烟制成的墨，墨色有光泽，颜色更加厚重。松烟墨是用松枝烧出的烟制成的墨，墨色淡雅、清澈，颜色偏青，融水性好。

墨汁：墨汁制作有传统工艺和现代工艺，但总体来说使用方便。需注意的是，加水后的墨汁不能再倒回瓶中，否则会使瓶内墨汁变质。

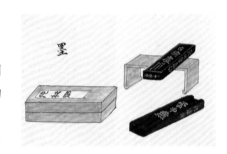

纸

一般使用宣纸。按宣纸的性质，可分为生宣、熟宣和半熟宣。生宣吸水性强，落笔即定，水墨容易渗透，易产生丰富的墨色变化，因此适用于写意画；熟宣纸质较硬，吸水能力弱，使用时墨和色不会洇散开来，适用于工笔画。半熟宣由生宣加工而成，吸水能力介于生宣与熟宣之间，适合初学者使用。

砚

砚的种类繁多，较为常见的是歙砚和端砚。砚的优劣对墨色影响非常大，优质的砚台紧致细润，易发黑，且贮墨甚久而不易干。

砚的使用方法：先滴少量清水于砚台表面，再用墨锭研磨。握住墨锭中下段，垂直于台面，或顺或逆，重按轻推，力度均匀。磨墨后将墨锭放在一旁待用，切勿将墨锭立于砚上或泡在墨汁中，否则会导致墨锭与砚粘连。此外，用完后须将砚台清洗干净保存。与砚相关的传统文房器物还有砚滴（便于掌控水量，防止注水过多），水中丞（盛水供研磨之用）等。

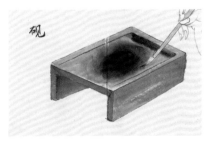

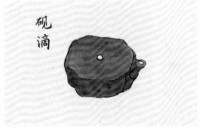

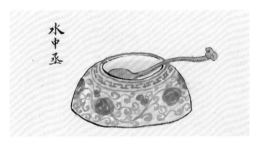

颜料

矿物质颜料：皆为重色，不易褪色，覆盖力强。如朱砂、石绿、石青、赭石等。矿物质颜料多为粉状，使用时需加明胶调用。

植物质颜料：皆为轻色，较透明，色彩明快。如花青、藤黄、胭脂、洋红等。使用前用水浸泡。

初学者可使用管状中国画颜料，例如马利牌颜料。随着绘画水平的提高，可使用传统中国画颜料，例如姜思序堂牌颜料。用色须知合色浑化之妙，如朱砂中加入胭脂，石绿中加入汁绿，赭石中加入藤黄，花青中加入墨，这种兼用法会使颜色更加厚润。

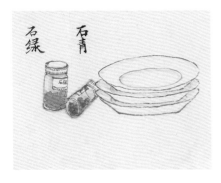 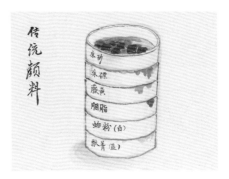

❀ 鸟类的画法

燕子一般体型较小，它的翅膀尖而窄，尾部有凹陷，上体蓝黑色，额和喉部棕色，前胸墨褐相间，下体其余部分带白色。它是一种灵活的鸟类。因此，作画时，要注意表现燕子的灵动性及形体特征，尤其是尖翅和剪刀尾。

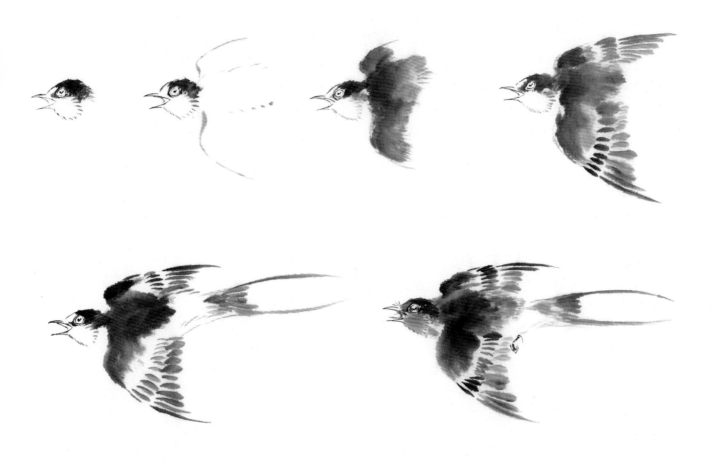

黄 鹂

黄鹂，属于中等体型的鸟。雄鸟羽毛金黄而有光泽，头部有通过眼周直达枕部的黑纹，翼、尾的中央呈黑色；雌鸟羽毛则黄中带绿。画黄鹂，先要掌握它的形体特征，再根据它的外貌特征进行描绘。

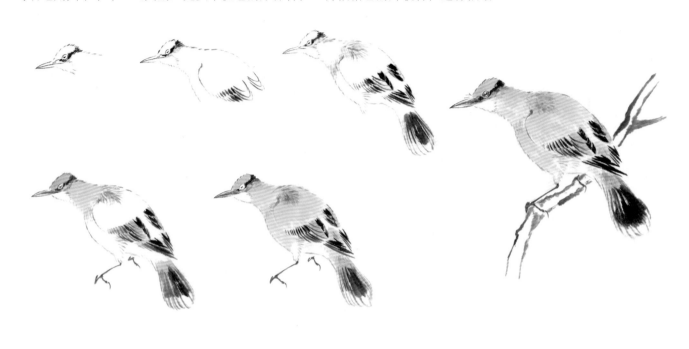

伯 劳

伯劳，亦称"博劳"，俗称"胡不拉"。在中国，常见的是棕背伯劳，头、颈和上背呈珠灰色，向后至腰部为棕黄，头侧眼部有部分黑色，翼及羽尾亦大部黑色，颈及喉部白色，下体灰色。主要特点是嘴（喙）大且锐利，上喙尖端带钩，略似鹰嘴。翅膀短而圆，通常呈凸尾状。脚强健，趾有利钩。作画时，首先从嘴部开始，用线勾出大而坚硬的嘴，接着画出鸟的身体及腿部。

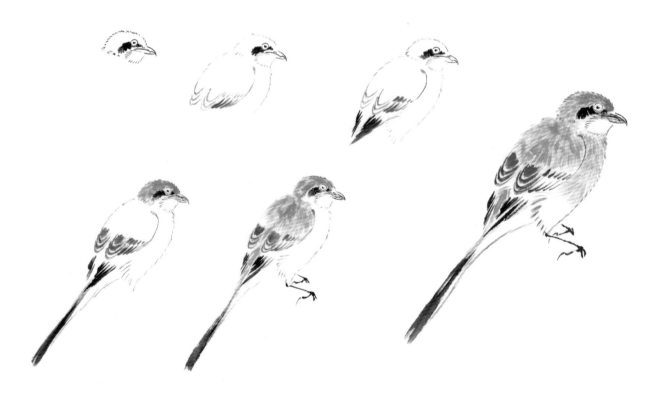

戴　胜

戴胜的主要特点是：头、颈、胸都为淡棕栗色，喙细长而弯曲，与啄木鸟类似，头上的羽冠颜色略深，且羽毛的尾端花纹错落有致。它自古以来就是传说中的吉祥物，在人们心中象征着祥和、美满、快乐。

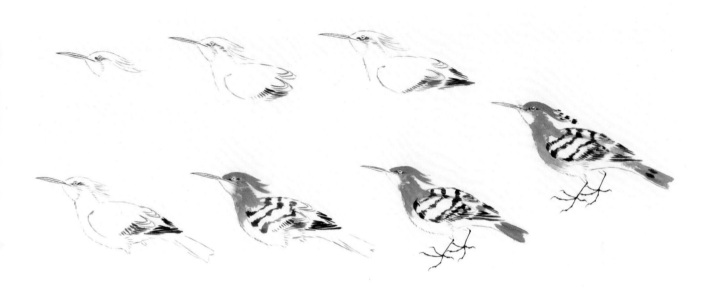

翠　鸟

因其额、枕、肩背等部羽毛，以苍翠、暗绿色为主，故称翠鸟。其耳羽为棕色，颊和喉呈白色，飞羽大部分为黑褐色，腹部为栗棕色，脚为赤红色。它的体长大约15cm，属于体型较小的鸟，嘴壳硬，嘴长而直，末端尖利。翠鸟最大的特征即为其本身所具有的色彩，因此，在画翠鸟时，要尤为注意色彩的处理，同时准确表现其形体特征。

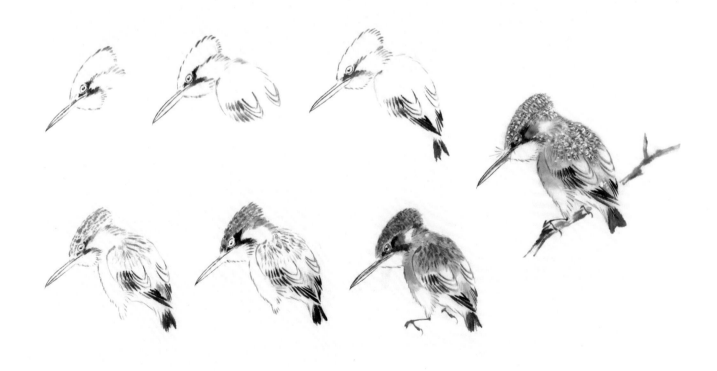

鹡鸰

鹡鸰，亦作"脊令"，是鸟类中较为常见的一种。身体小，头顶为黑色，前额为纯白色，嘴细长，尾和翅膀较长，呈现黑色，带有白斑，腹部为白色。其中，雌鸟黑色部分较淡，背部常现褐色。整个身体羽毛的黑白相间状态，随季节而异。

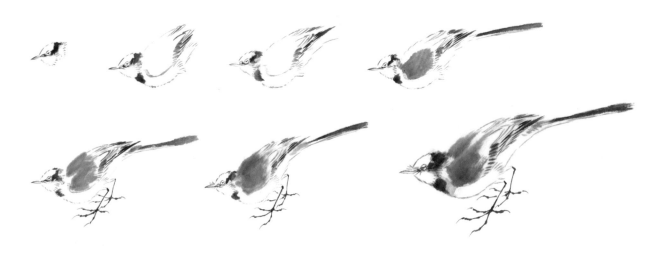

喜鹊

喜鹊体长约 41～52cm，头、颈、背、尾、腿大部分都呈现黑色，嘴为灰黑色，尾羽较长，呈楔形，腹部以胸为界，前黑后白，背部两侧夹有白色。自古它就是中国画中常见的题材。只有熟悉它，了解它的生活习性，经常观察它的飞、鸣、食、宿，才能画出传神的作品。

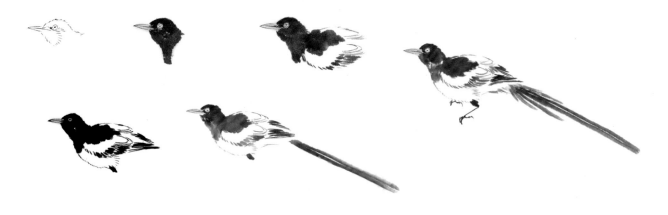

白脸山雀

白脸山雀即大山雀，体型较麻雀稍小，体长约为13cm。头部羽毛为蓝黑色，颊部有白色斑纹。上部体羽为蓝灰色，背沾绿色，腹部为白色，中央带有黑纵纹。

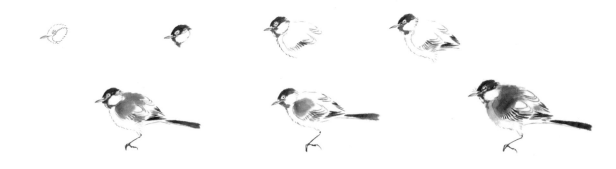

第二章

范例解析

扫码看视频

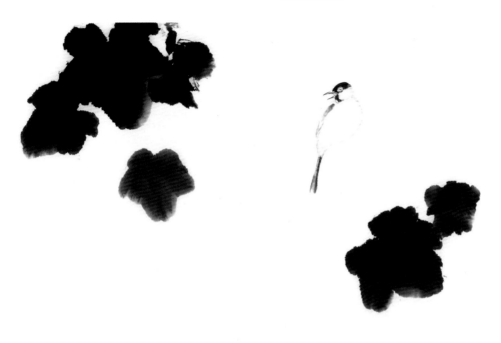

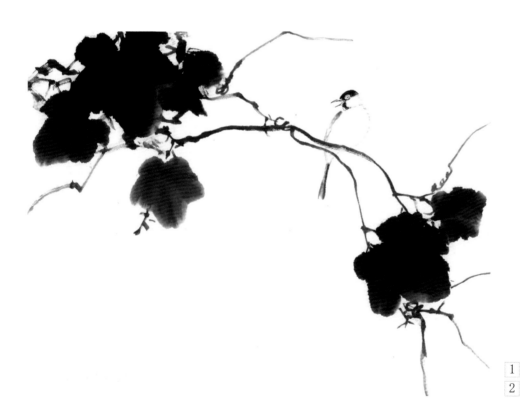

1
2

1. 先用淡墨勾出山雀的轮廓，画出背部羽毛，然后用重墨点染鸟的头部、脸部及葡萄叶子。注意叶子之间的疏密、浓淡、虚实关系。

2. 根据葡萄藤的生长特征，先用拖笔画出葡萄藤，再添加较细的藤蔓。注意用笔要灵活、多变。

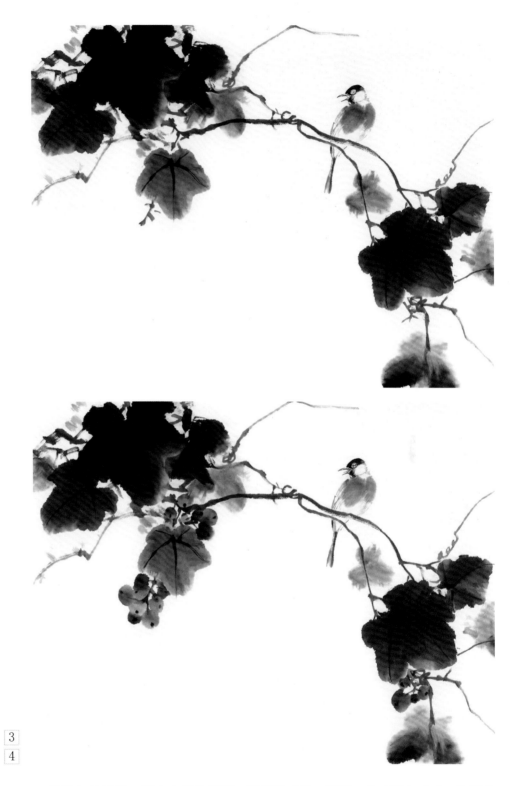

3. 用较匀的淡墨，画出山雀的腹部，用笔要干脆、利落。趁叶子未干时，先用重墨勾出叶筋，再用淡墨画出小的葡萄叶，丰富画面的层次感。

4. 先用花青加胭脂和赭石，点画出葡萄，注意笔里的水分要多，然后用勾线笔蘸重墨点出葡萄底部的黑点。再用胭脂加朱砂画出鸟的舌头，用淡白粉染脸其部和腹部。

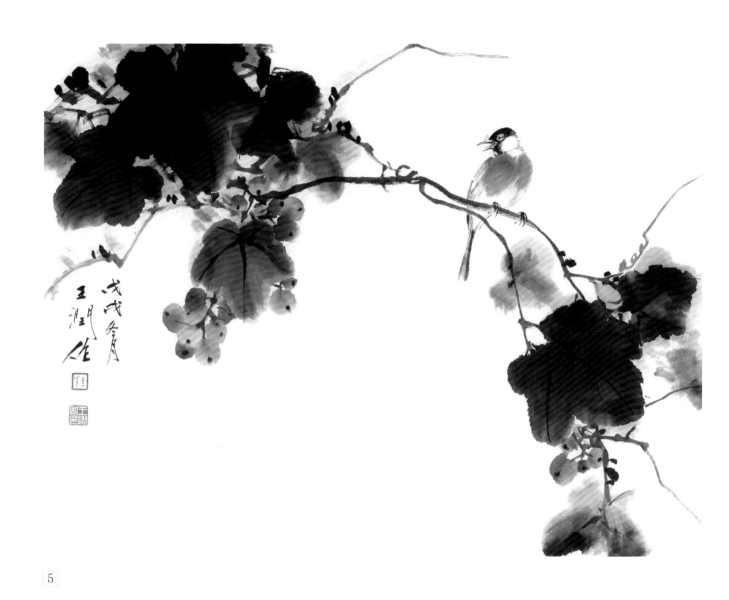

5

5. 整体调整画面，用胭脂墨点染鸟眼，勾出胡须、鸟爪，适当添加葡萄。最后选好位置，题款、盖印。

❀ 范例二（喜事图）

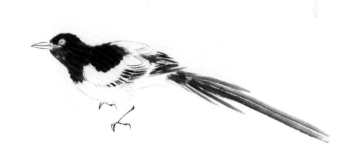

1
2

1. 先用重墨勾出喜鹊的眼睛和喙，再用淡墨勾出喜鹊的大体轮廓，初级飞羽、尾羽和爪子可以直接用浓墨画出。

2. 用浓墨点出喜鹊的头部和背部前端，注意墨色要有浓淡变化，头部用深墨，背部前端的墨色可稍微淡一些。

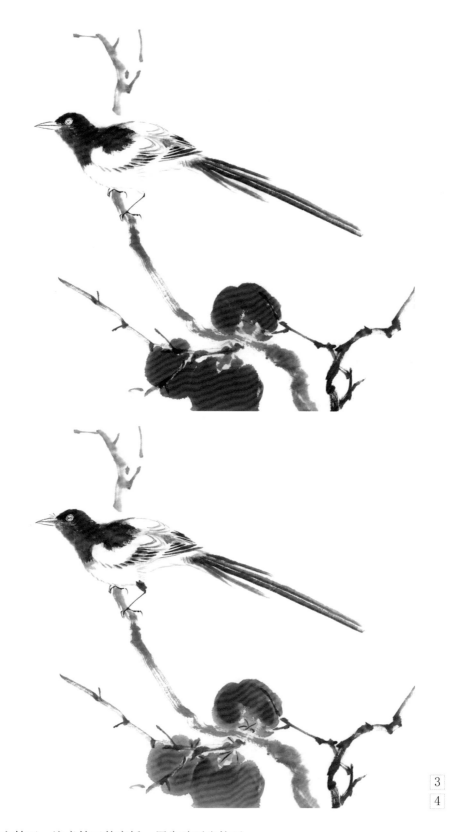

3.用淡墨画出主枝干，注意枝干的穿插，用朱砂画出柿子。

4.用赭石勾染喜鹊的轮廓，用淡墨干笔染喙，用胭脂墨点染眼睛，用重墨点染腿。

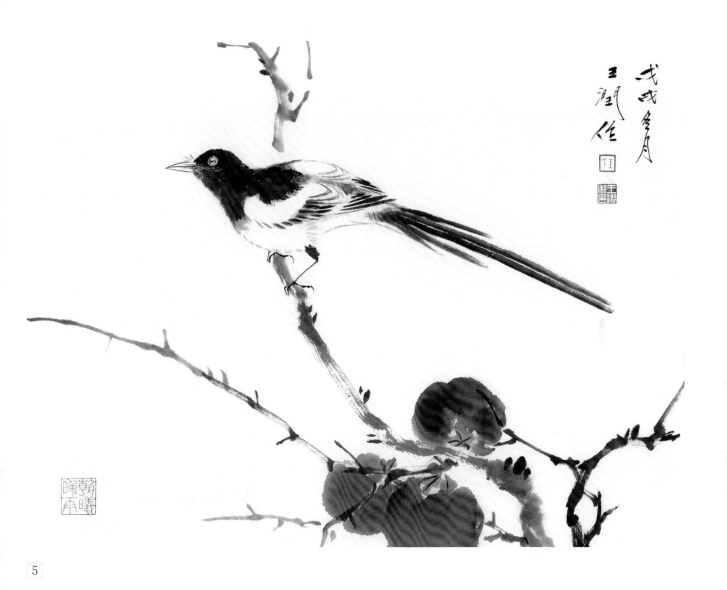

5

5.用白粉画喜鹊的肩羽和腹部，根据画面调整枝干并点苔。最后题款、盖印。

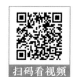
❖ 范例三（春风新燕）

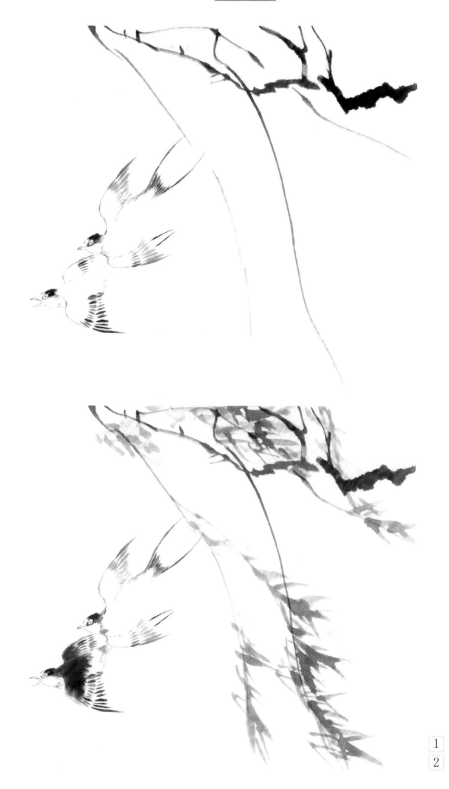

1
2

1.用淡墨勾出燕子轮廓，用稍重一点的墨画出燕子的头部，注意要适当留白，用中墨中锋画出柳枝。

2.用稍重的墨画出燕子的背部，用花青加少量赭石画出随风飘动的柳叶。用笔要干脆、利落，柳叶要有疏密、大小、浓淡的变化。

3
4

3.用朱砂点染燕子头部，用淡朱砂点染背与尾巴的连接处，用稍重的墨线勾勒飞羽。趁柳叶未全干时，用重墨勾出叶脉。

4.先用淡白粉画燕子腹部，然后用胭脂墨点染眼睛，勾出胡须，再用朱砂加胭脂画出舌头，之后用重墨画出鸟爪。

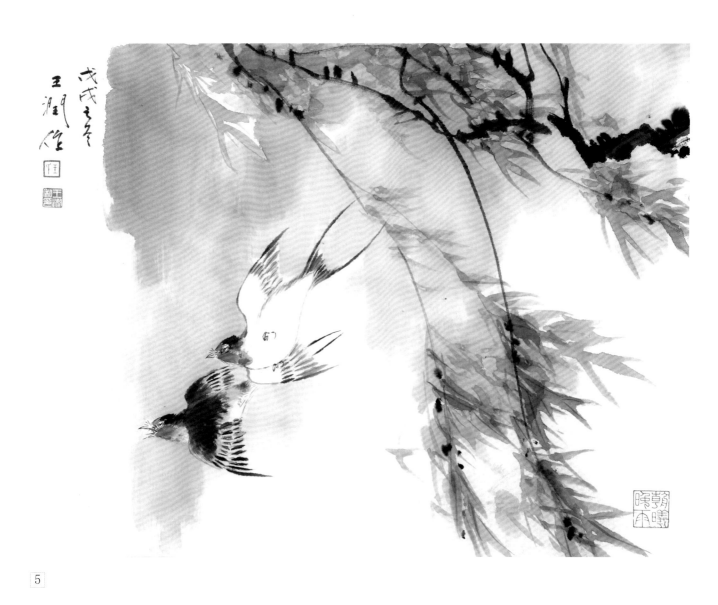

5

5. 待画面干后，用淡草绿大面积地染出背景。注意用笔要松动，色块与色块之间的空隙要有浓淡的变化。最后选好位置，题款、盖印。

❖ 范例四（荷塘清趣）

扫码看视频

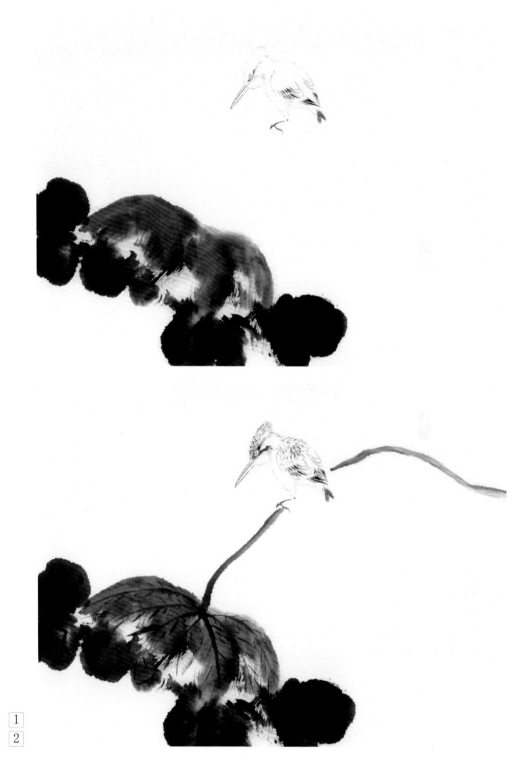

1. 2.

1. 用淡墨勾出翠鸟轮廓，用重墨和淡墨画出荷叶的形态，用笔要活泼、统一。

2. 用淡墨点染翠鸟的头部和背部，用中墨、拖笔画出荷梗。趁着荷叶未干时，用重墨勾荷叶的叶筋。注意用笔要灵活、松动、概括。

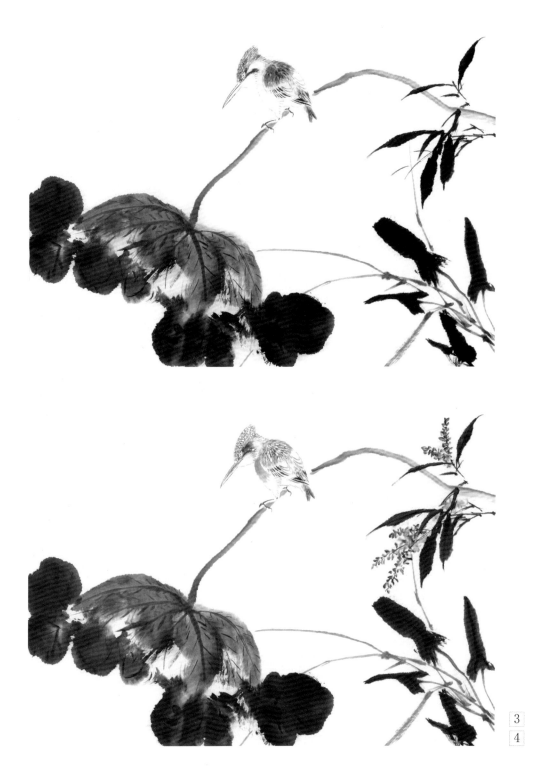

3

4

3.用石青染翠鸟的头部和背部，用墨点画红蓼的叶子和慈姑，并勾出芦苇。

4.趁湿勾出红蓼叶子和慈姑的叶脉，将笔尖蘸取白粉和胭脂点出红蓼的花朵。

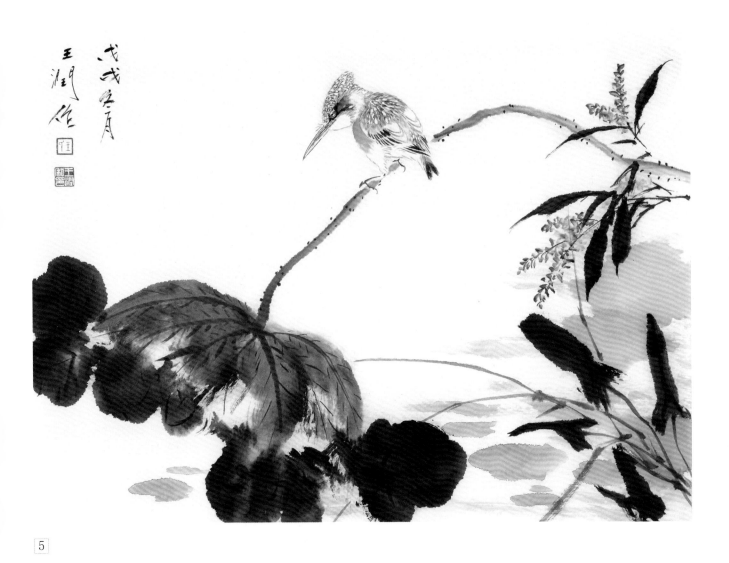

5

5.用淡草绿画出睡莲，增添画面的层次感。用胭脂墨点染翠鸟的眼睛，勾出胡须。最后选好位置，题款、盖印。

范例五（银花飞雪啭黄鹂）

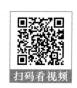

扫码看视频

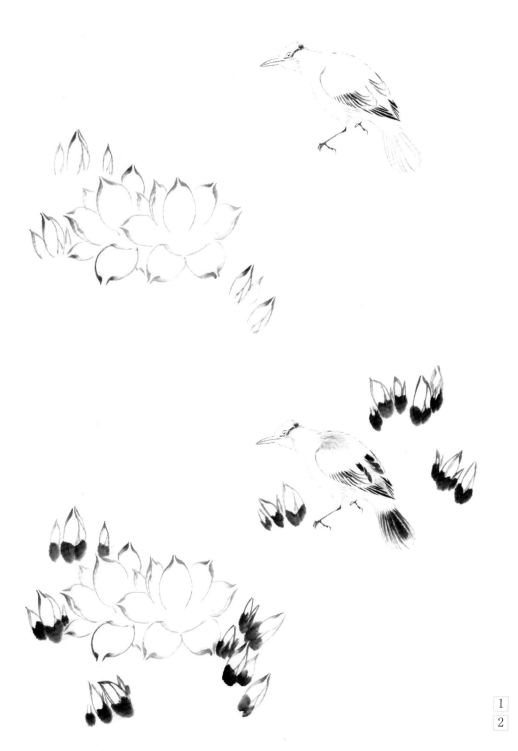

<div align="right">

1

2

</div>

1.用淡墨画出黄鹂鸟和玉兰花，用朱砂画出鸟爪。

2.根据画面布局和走势，适当添加小花苞，并用稍重的墨画出花托，注意墨色浓淡、干湿的变化。根据黄鹂鸟的特征，用淡墨画背部，再用重墨画出背部里侧的飞羽，并点染其尾部，注意底部要留白。

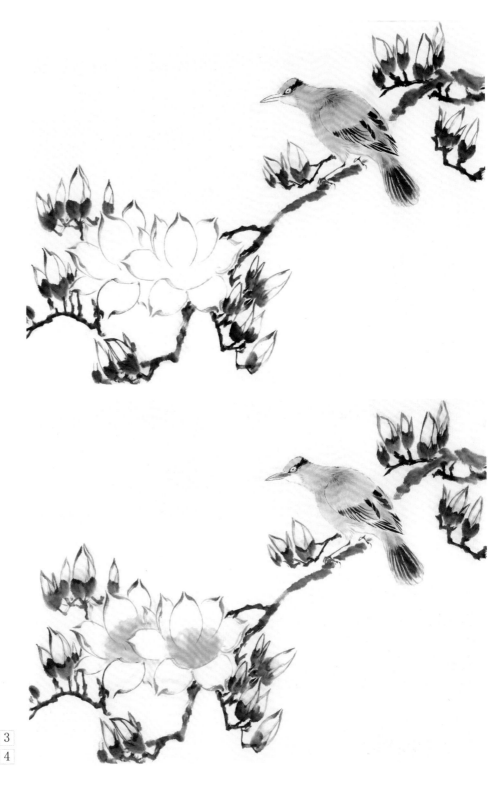

3. 用藤黄加少许赭石统染黄鹂鸟，注意区分头顶和身体的颜色。根据花朵和花苞的走势，用中墨画出枝干，用笔要有力量。

4. 先用淡赭石画出玉兰花的花蕊，然后用淡白粉点染花瓣和花苞，再用胭脂加朱砂画出黄鹂鸟的嘴部。

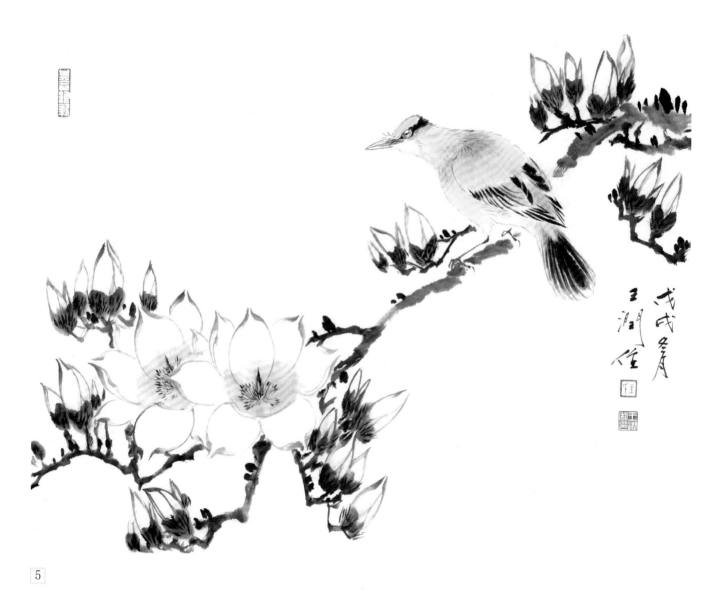

5

5.用胭脂加墨点出黄鹂鸟的眼睛，勾出胡须，用淡白粉画出嘴的下部和飞羽，用重墨、干笔画出花托上的茸毛。待花干后，用胭脂点出花蕊。最后选好位置，题款、盖印。

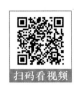

❖ 范例六（白头双栖）

扫码看视频

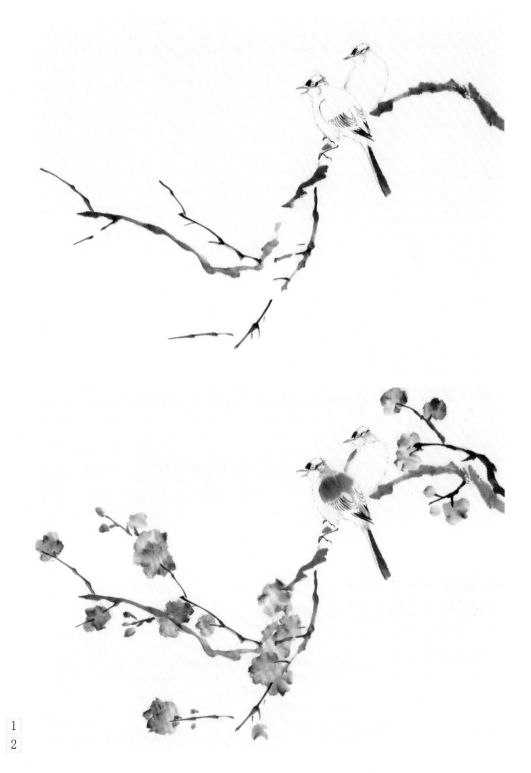

1
2

1. 画面采用S形构图。先用淡墨勾出鸟的轮廓，以重墨点染头顶，再用中墨画出枝干，注意用笔要结实有力。

2. 先用稍重的墨画出鸟的背部，接着用毛笔蘸满白粉，笔尖蘸取曙红画出桃花，再用稍重的曙红点出小花苞。画花时应注意疏密、大小、浓淡的关系。

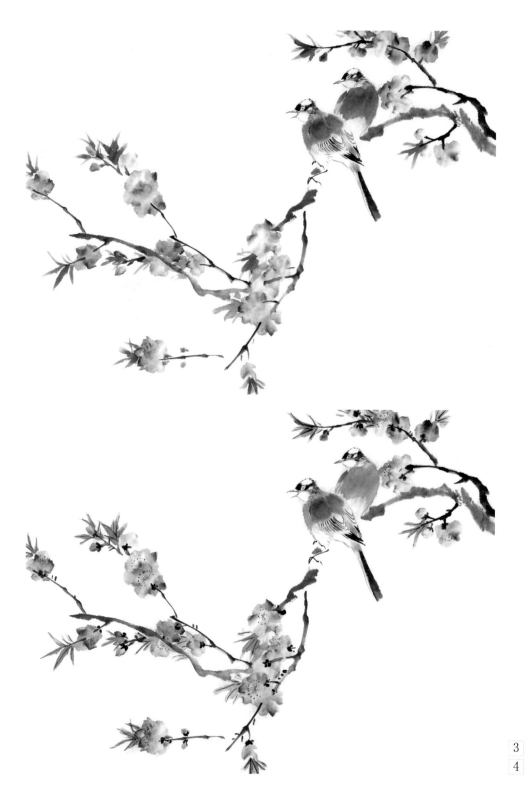

3. 先用胭脂加赭石画出桃花的叶子，用笔要干脆，不可拖泥带水，再用赭墨点染鸟的腹部。

4. 根据花朵的朝向和姿态，用胭脂勾出花蕊，点出花托，并趁叶子未干时，用胭脂加墨勾出叶筋。待鸟完全干后，用淡白粉染鸟的空白处，切忌白粉过厚。

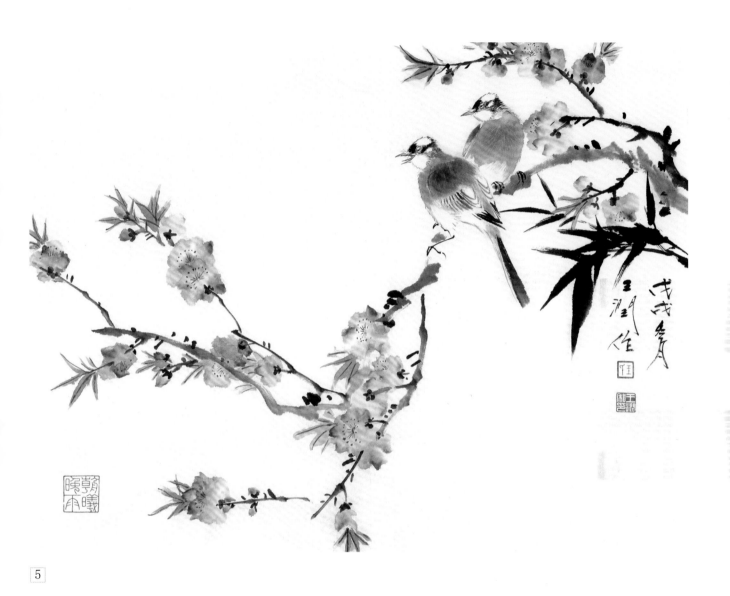

5.用重墨点出苔点，并适当添加竹叶，使画面更加醒目。然后，用胭脂墨点染鸟眼，用朱砂加胭脂画出鸟的舌头。最后选好位置，题款、盖章。

⚜ 范例七（桂花双寿）

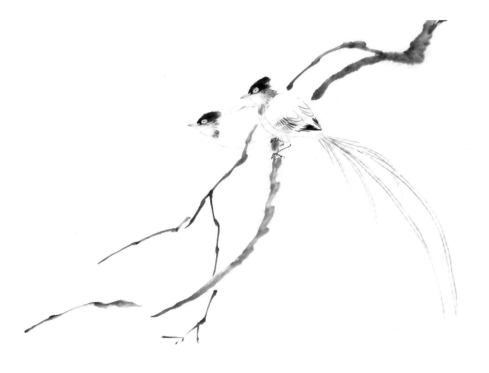

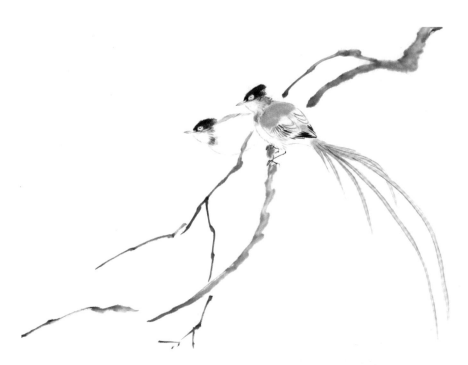

1
2

1.用淡墨勾出寿带鸟的轮廓，用中墨中锋行笔画出枝干。

2.用重墨继续点染寿带鸟的头顶，用赭石染身体，用淡赭石染头部羽毛。

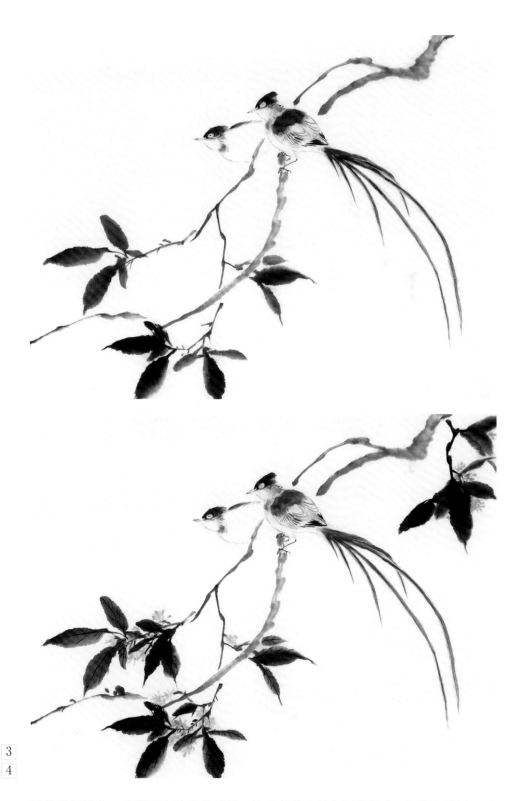

3. 用稍重的墨色，分组画出桂花的叶子。注意每组叶子之间的关系，把握好浓淡、疏密、大小的节奏。

4. 先用白粉加藤黄和赭石画出桂花。趁叶子未干时，用重墨勾勒叶筋，用笔流畅、有弹性。再用朱砂点染寿带鸟的背部和尾羽。

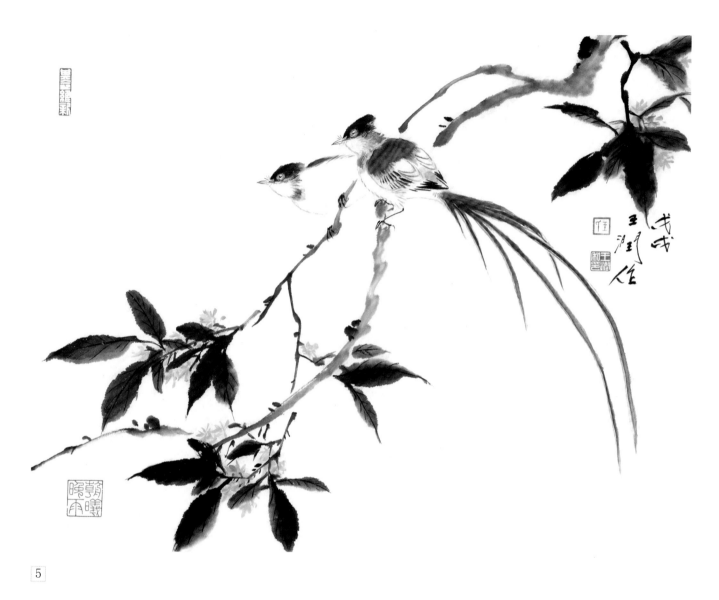

5

5.用胭脂加墨点染寿带鸟的眼睛，勾出胡须，再蘸取淡白粉染腹部以及嘴部的下方。然后，用重墨点枝干。根据画面布局，选好位置，题款、盖印。

✤ 范例八（秋从枝上来）

1

2

1. 用重墨勾出鸟的嘴、眼睛、爪子。画爪子时，要注意鸟爪粗壮的特征。

2. 用淡赭石画出鸟的头部和背部，尾羽则用淡墨染出。根据画面的走势，用淡墨画出主干，接着用重墨画出细枝干。

3
4

3.先用赭石加墨，再加少许胭脂，继续画鸟的头部和身上的羽毛。接着画出几片红叶，注意叶子的姿态和疏密变化。

4.用白色染出鸟的三级飞羽、腹部、尾羽，眼睛用胭脂墨点染，爪子则用胭脂染出。待画面干后，用浓墨勾出叶脉，
　点出叶脉上的斑点。

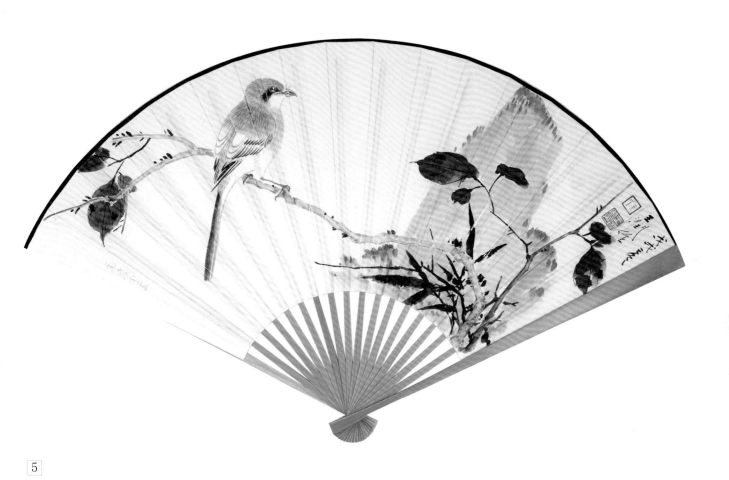

5

5. 根据画面需要，添加几枝竹叶和石块，以增加画面的层次感，最后题款盖印。

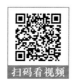

❀ 范例九（紫藤麻雀）

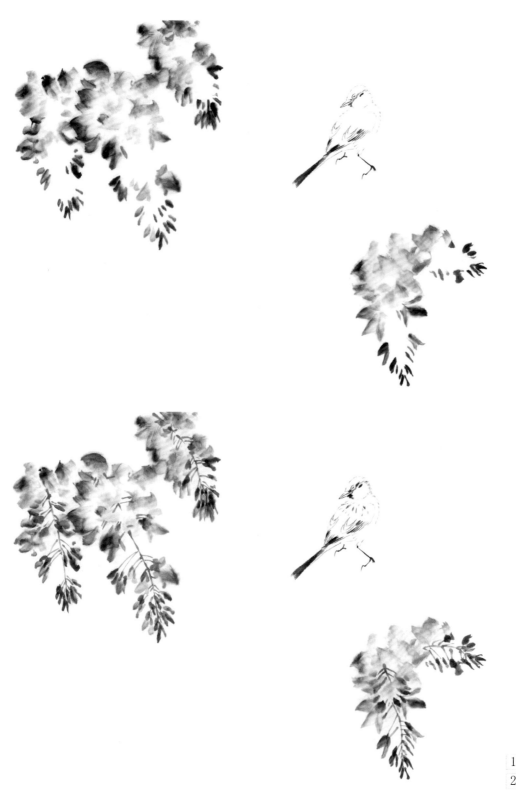

1
2

1.先用淡墨勾出麻雀的轮廓，再以毛笔蘸满白粉，用笔尖蘸取胭脂和花青调出紫色，
画出紫藤花的大致形态。

2.用淡墨画出麻雀的背部，用赭石、花青加墨调和，画出紫藤花的花托。

3
4

3. 用赭石、朱砂加墨染麻雀的背部和头部，用中墨画枝干，将花朵串联起来。

4. 用淡墨画麻雀腹部，用白粉染麻雀头部和背部羽毛，用朱砂点紫藤花叶。

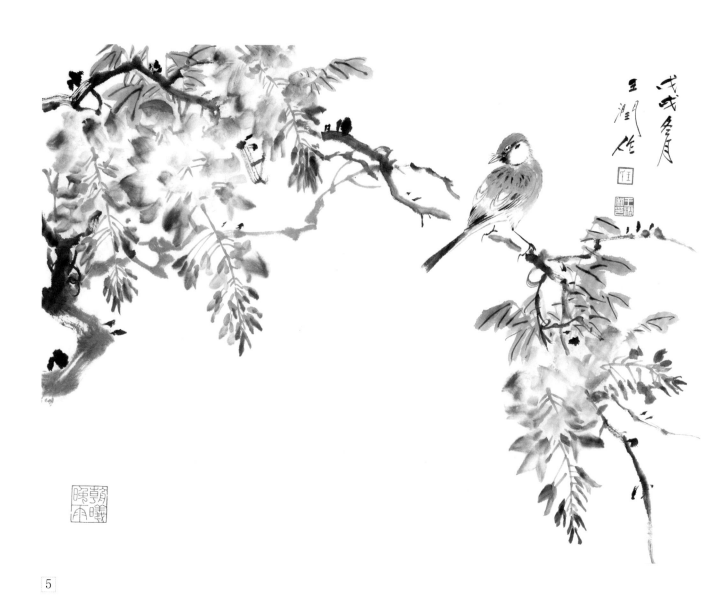

5

5.整体调整画面，用胭脂墨勾叶筋，并点染鸟的眼睛，画出胡须。落款盖印，完成作品。

❀ 范例十（莫道碧桃花独艳）

1.用淡墨勾出太平鸟的轮廓，用重墨画出其眼窝和初级飞羽，注意勾线时用笔要松动、有节奏。

2.用重墨画出太平鸟颈、喉部的黑斑。用赭石加淡墨以点、丝的方法画出太平鸟的羽毛，注意用笔要松快，把握好头部、背部及腹部的虚实关系。然后，用中锋画出枝干。

3.用赭墨再次丝毛，表现鸟羽的蓬松感，用较重的墨染太平鸟的飞羽和尾羽。将毛笔蘸满白粉，用笔尖蘸取曙红点桃花。画花苞时，要蘸取浓曙红，表现出含苞待放的新鲜感。再根据桃花的生长姿态用胭脂墨点出花托，增添细节。

4.继续深入画鸟，用淡白粉染太平鸟的空白处，用赭石加墨画爪子，用胭脂加墨点眼睛。为体现桃花的鲜丽、粉嫩，用赭石加花青、藤黄调和的草绿色画嫩叶，用笔速度要稍快。趁叶子未干时，用重墨勾出叶筋。

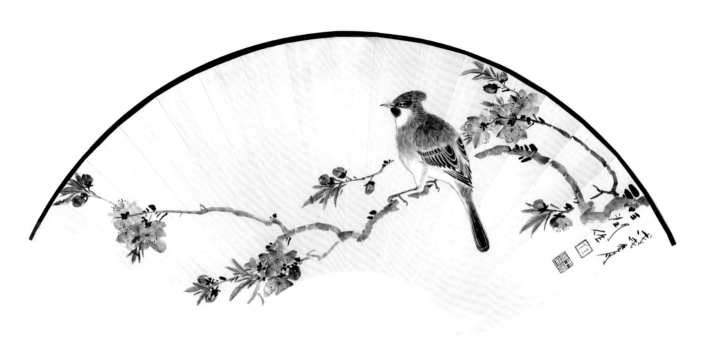

5

5. 全面调整画面。根据桃花的姿态，用胭脂勾花蕊，花蕊要勾得比较细。结合太平鸟的特征，用朱砂染鸟爪，点飞羽上的红斑，用重墨画出胡须。在调整时，还可以加苔点起到丰富画面的作用，使桃花更具层次感和空间感。最后选好位置，题款、盖章。

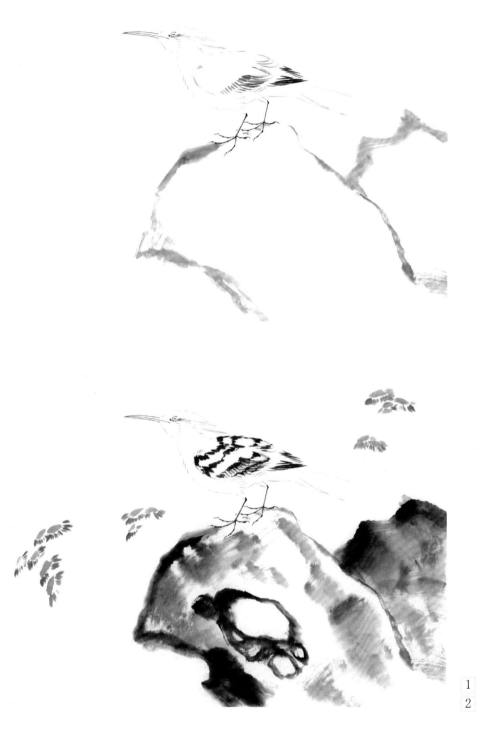

范例十一（野菊亭亭争秀）

1

2

1.用淡墨勾出戴胜的基本轮廓，用重墨画出戴胜的初级飞羽，以及石头的轮廓。

2.用重墨画出戴胜身上的黑色斑纹和石头的孔洞，注意用笔要松动，用墨要有浓淡变化。用淡墨皴染出石头的形体。然后用赭石画花蕊，用三青画出雏菊的花瓣，注意疏密聚散的变化。

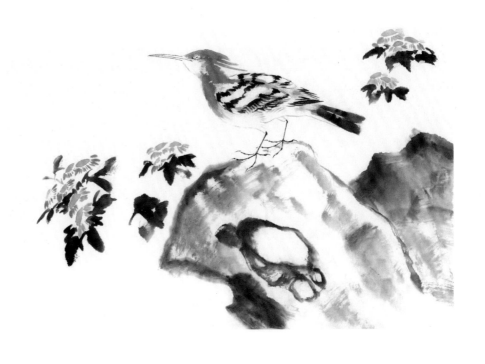

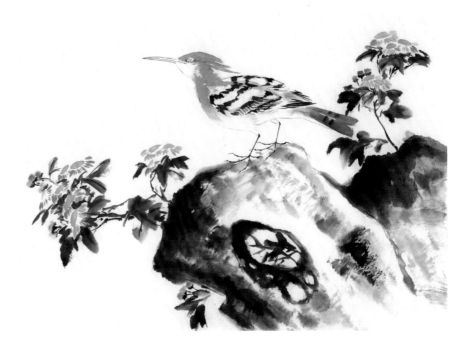

3

4

3.用赭石和朱磦加少许墨调出戴胜羽毛的颜色，用大笔点染，从头部依次画出，尾羽可以画得稍重一些。用浓墨画出雏菊的枝干，注意用笔要概括。

4.用淡赭石勾染戴胜的背部斑纹，在石头的孔洞处添加小叶子，加重石头的墨色，增加画面的层次。

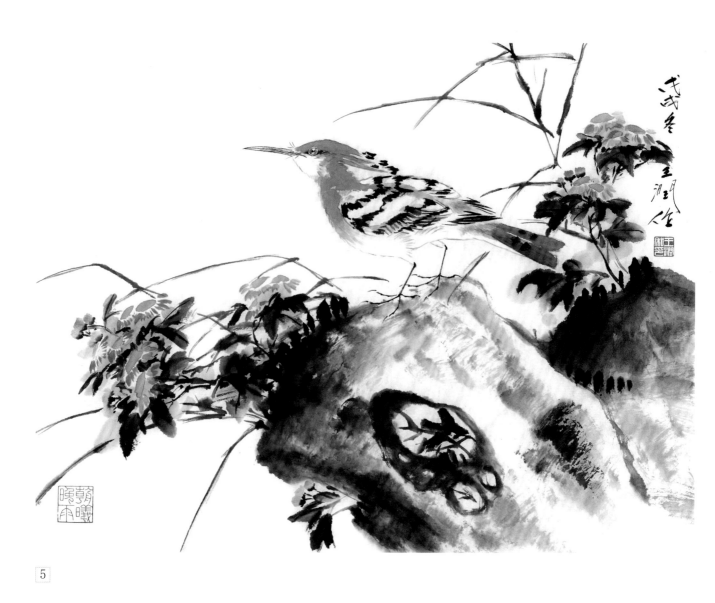

5

5.先用白粉染出鸟的背部、腹部，接着用淡墨、干笔染嘴部，用胭脂墨点染眼睛，然后用重墨勾胡须，并画出头部冠羽前端的斑点，注意要留有余地。然后根据画面的需要添加细草。题款，盖章，完成作品。

第三章

作品欣赏

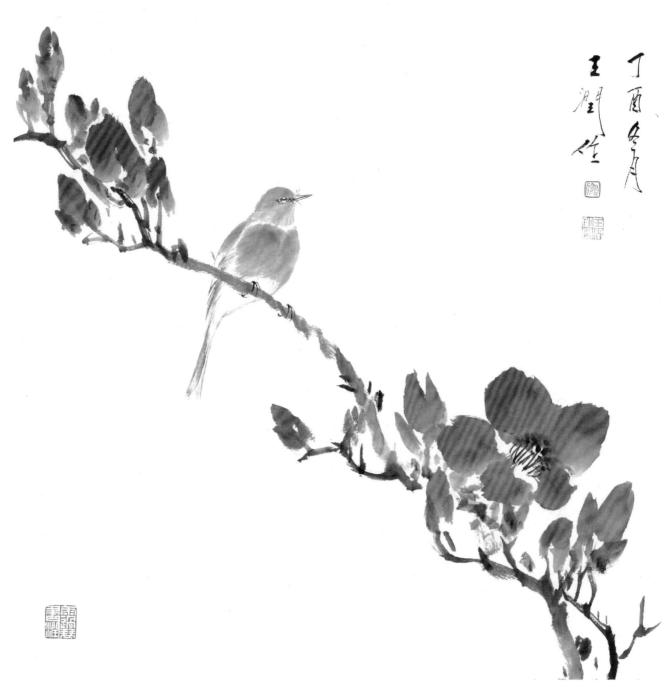

木棉花暖　纸本设色　　34cm×34cm

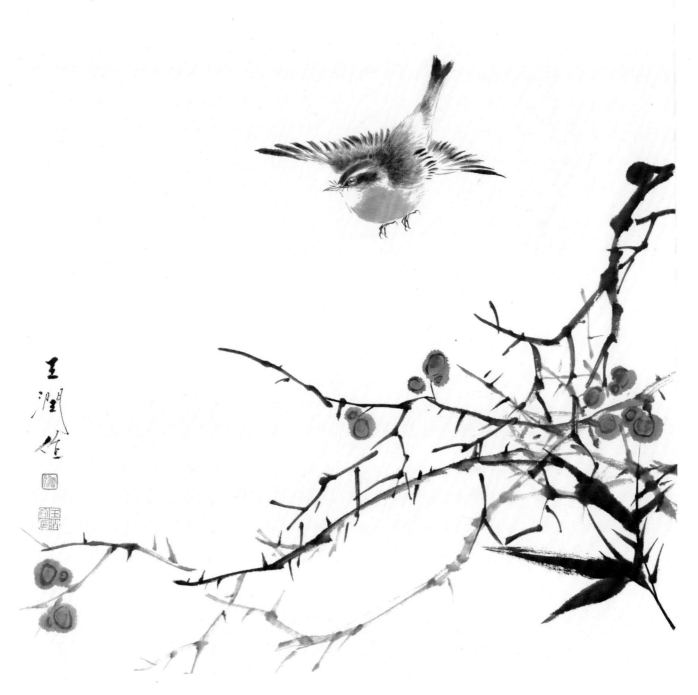

枝疏不碍禽　纸本设色　34cm×34cm

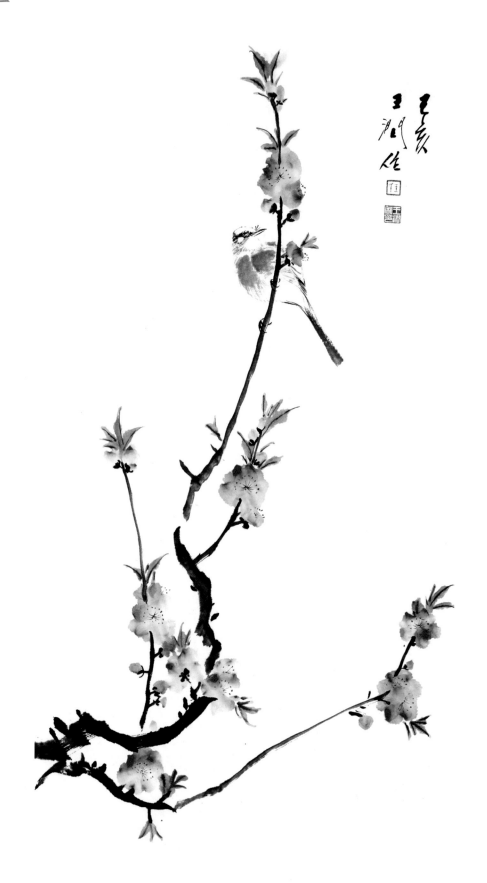

灼灼其华　纸本设色　68cm×34.5cm

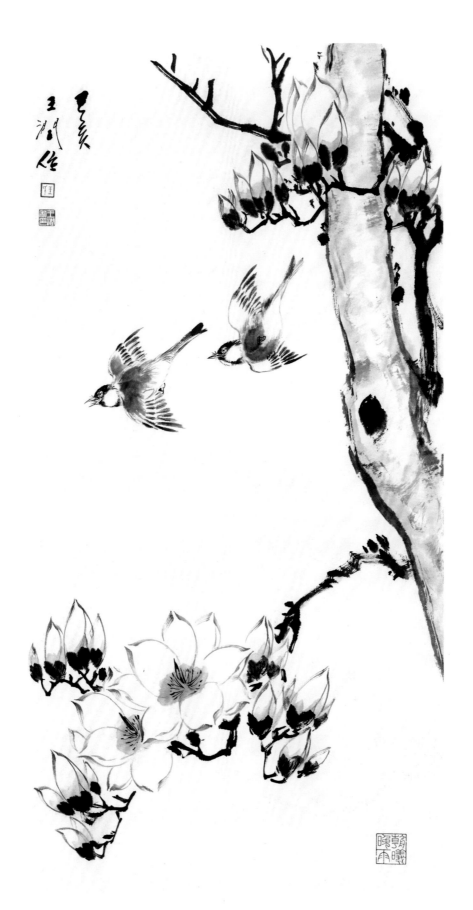

束素亭亭　纸本设色　68cm×34.5cm

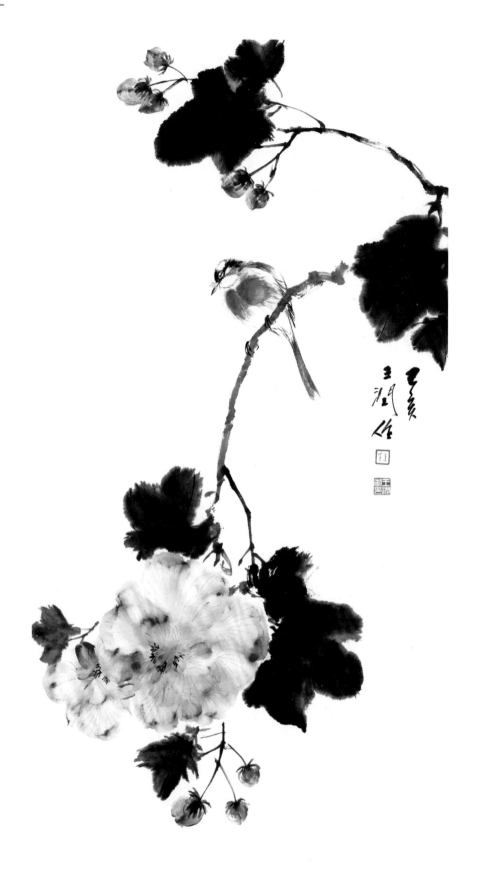

芙蓉待暖　纸本设色　68cm×34.5cm